樊氏硬筆瘦金體 習字帖

樊修志

　　初初得知樊修志老師即將出版《樊氏硬筆瘦金體》一書，極之欣喜，承蒙樊老師相邀，為推薦序文，不勝惶恐之餘猶備感榮幸，有此機會在一部傾作者全副心力而成的優秀硬筆教學作品之中忝添幾筆，惟憂人微言輕，只祈能以倉皇言語表達對《樊氏硬筆瘦金體》推崇心意之萬一。

　　樊老師書藝精湛，篆、隸、謂風範高潔、德藝雙馨；適逢台灣硬筆書寫風氣漸起，為推動書寫風氣並分享中行、楷四體皆擅，猶擅瘦金，筆下揮就而成的瘦金書體古雅遒勁，令人嚮往，又向來治學嚴謹，素養深厚，對於後學從不吝指點，可國傳統古典之美，樊老師將其多年臨習瘦金所得完成付梓，以饗同好，對於喜愛硬筆書法的朋友，此書不啻是一部不可多得之精品寶典，希冀諸君能在《樊氏硬筆瘦金體》的帶領下，領略更多瘦金體之風采。

<div align="right">Sam Zou</div>

　　硬筆自問世起，以其書寫、攜帶便利性成為大眾流行之書寫工具，與傳統毛筆較之，性能各有專擅，惟若能結合中國書法進行書寫，相信可以呈現更多硬筆線條表現之樣貌；而中國書法淵遠流長、博大精深，現存許多備受推崇之典範精品，揆諸名家，筆者對宋徽宗趙佶精湛造詣備感崇敬，尤鍾徽宗獨具一格之瘦金體，遂自傳統毛筆入門，筆耕不輟、傾力學習，以軟筆所得融會於硬筆，後對硬筆仿寫瘦金體之筆劃表現及結構筆法小有心得，遂集結成冊，逾越命名為《樊氏硬筆瘦金體》，誠惶誠恐以期與諸君分享。

　　筆者興趣極廣，熱愛書法、工筆佛畫、篆刻等，深知興趣之培養是平日練習的動力，唯嘆學雜則不精，又硬筆書法界人才濟濟，故此尚須鞭策自身練習不可中斷，唯有持之以恆，莫忘初衷，方能成就。

　　由於筆者才識疏淺，僅以拋磚引玉之意推廣中文書寫，祈與讀者共同學習研究，加深學者對傳統書體之審美及書寫素養，惟本書內容疏漏之處猶恐尚多，希識者不吝賜教。

樊修志

2016 年 5 月於基隆

目錄 Contents

寫在

初學者練字前必懂

開始練字之前，
有什麼是該先知道的？
什麼時間練字最好？
什麼的坐姿和握筆姿勢最正確？
要怎樣選筆、選紙、選墨水？
如何學習樊氏硬筆瘦金體？
在拿起紙筆，
靜下心準備練字前，
這些事情通通告訴你！

練習之前

初學者寫字練字前，你應該知道的 10 件事

1 先有一張平坦而整潔的桌面、一支順手的筆、一張好的軟墊、紙、字帖，把手洗乾淨，放上輕柔的音樂，把心靜下來後，再開始寫字。

2 一天之中，無所謂最佳練字時間。想到就寫、想寫就寫、想休息就休息，一切隨心，但想要短期看出成效，每天要練一個小時以上。但是專家們都說，練字很難短期有效，至少也要三個月至半年，才能有效明顯進步。短時間狂練易傷手，成效也不見得好。

3 正確的坐姿與握筆姿勢：

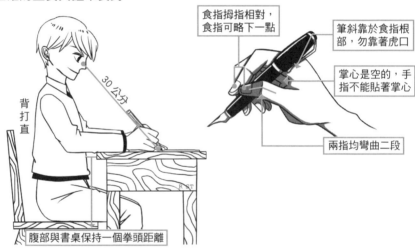

食指拇指相對，食指可略下一點

筆斜靠於食指根部，勿靠著虎口

掌心是空的，手指不能貼著掌心

兩指均彎曲二段

30 公分

背打直

腹部與書桌保持一個拳頭距離

4 如何選筆：初學者可選擇中性原子筆，或千元以內的鋼筆即可。待寫上手，或寫出興趣，再逐步依個人喜好選擇各類型的筆。我們先來看看筆的構造。

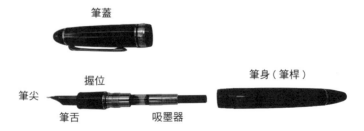

筆蓋

筆身（筆桿）

握位

筆尖

筆舌

吸墨器

《樊式硬筆瘦金體》習字帖一書的範例字及作品，均使用日系百樂「鋼尖（M 尖）」寫的，使用這種筆著重在基礎筆法練習及字體結構位置，且出水穩定，持之以恆練習後，始如古人評論瘦金體概括特徵：「瘦直、挺拔、橫畫收筆帶鉤、豎畫收筆帶點、撇如匕首、捺如柳葉、豎鉤細長、游絲貫連、氣完神足」。

5 **關於墨水**：一般鋼筆大多含有卡式墨水夾，可以先行使用，待真的愛上用鋼筆寫字後，就可以選用吸墨器式的鋼筆。墨水可分為一般墨水及防水墨。讀者一開始買墨水可以選擇價位 OK、自己喜愛的顏色即可。

6 **紙**：初入門者，可以用任何紙來試寫，隨手可得的日曆紙、廣告紙、報紙、牛皮紙，也都可以拿來寫；影印紙、一般的筆記本也 OK，只要不會暈染、不會滲墨，就算基本款。

如何選紙？

- **紙的厚度**：紙張的厚度通常以磅數來表示，磅數高則表示紙張厚。薄的紙彈性較大，反之則較無彈性。若使用鋼筆寫字，建議選擇薄紙較好。

- **紙的耐水性**：以鋼筆寫字最怕碰到又會暈、又會透、線條還會長毛的紙張，因此選紙時，一定要試寫。一般說來，纖維越細緻的紙，耐水性會佳，但纖維的細緻程度，一般肉眼看不出來，還是試寫最實在。

- **紙的滑澀度**：如果選了滑溜的紙張時，就不要選擇「咕溜性」十足的鋼筆。

7 **關於寫字墊**：建議書寫時別直接在桌面上的木頭或者石材上書寫，因為筆跟紙的接觸面會顯得生硬，此時搭配寫字墊，有助書寫出美字。初學者可挑選軟硬適中的寫字墊，如一般文具店販售的平價軟墊，或者是牛皮墊，都是不錯的選擇。寫字墊可增加書寫時，字體筆劃的柔軟度。

8 **選擇一本好帖**：選擇好工具後，建議讀者先「讀帖」，再「臨帖」。也就是說，不論拿到什麼字帖，首要之務是先一個字一個字分析，把各個字的細微變化抓出來，再逐一嘗試寫出一樣的字體。

9 **讀帖之後再臨帖**：細細品味出每個字帖後，再考慮照著帖臨，買自己覺得大小適中的方格紙或九宮格紙來書寫。臨帖的過程，看帖與記帖是較重要的一環，往往很多人寫到一半，都自顧自的寫自己的。但其實多觀察字的結構，與筆劃的布局，有助於寫出美字。

10 寫完字後，須將所有的工具收拾好，作品也整理好，以利下次使用。

樊氏硬筆瘦金體說明

1 樊氏硬筆瘦金體源起習自宋徽宗趙佶創造瘦金體，此體因勁瘦與鋒芒畢露至極點，則硬筆書亦可書寫似瘦金體。

2 習字以硬筆（鋼筆、原子筆、鉛筆等）為書寫工具為主。

3 習字前先檢視個人握筆姿勢，再針對正確握筆姿勢修正或調整個人握筆習性。

4 個人學習可臨帖、摹寫及自運等方式，首先須瞭解漢字各種字體的基礎筆順、結構及章法等原則，進而練習用筆提按（輕重）與紙的觸感，呈現出線條的變化。

5 初期練習書寫務必遵守以下原則：寫得慢、寫得像、多練習。

6 硬筆瘦金體實用性須結合美觀書跡，即為習字目的，特重字之結構特徵，加上基礎瘦金體筆法練習為基準，持之以恆，以養成良好的寫字習慣，進而寫出優美字體。

7 內容範例以鋼筆一般尖（M 尖）書寫，採 2 平方公分格式練習，藉以培養寫大字習性，更易檢查修正字體結構。

8 相關寫字知識及書寫字體美觀，絕非一蹴可成，惟心情保持愉悅寫字，充滿好奇心，並提升習字興趣，始有所精進。

筆法

寫瘦金體必學

學寫樊氏硬筆瘦金體，
必先懂得筆法。
橫、撇、捺、月、門等，
作者貼心地教授每個筆法書寫要點，
同時附上範例字，
扎實你的樊氏硬筆瘦金體基本功。

橫 / 撇
捺 / 月 / 門

橫筆畫寫法

現在就練習！

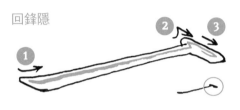

回鋒隱

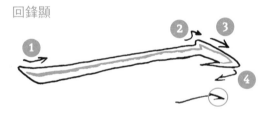

回鋒顯

自 ① 重按漸輕提行至 ② ，② 先微上提轉筆向右下 ③ 成頓，至於 ④ 回鋒可隱可顯，依個人喜好。

右	上	王	五	二	一
右	上	王	五	二	一
右	上	王	五	二	一

土	工	云	主	丁	士
土	工	云	主	丁	士
土	工	云	主	丁	士

女 且 手 寸 百 可

豎筆畫寫法

現在就練習！

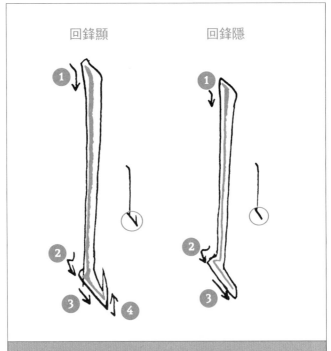

自 ① 由左入筆重按導正漸輕提行至 ②，② 先微
左提轉筆向右下 ③ 成頓，至於 ④ 回鋒可隱可顯，
依個人喜好。

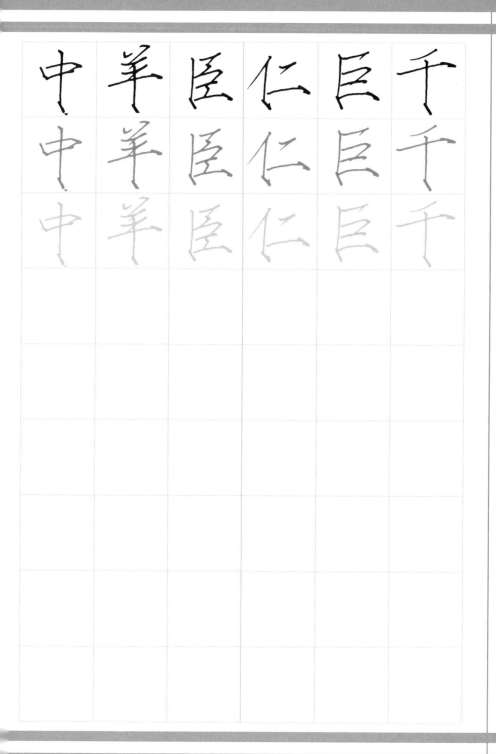

中　羊　臣　仁　巨　千
中　羊　臣　仁　巨　千
中　羊　臣　仁　巨　千

牛	巾	申	甲	仁	下
牛	巾	申	甲	仁	下
牛	巾	申	甲	仁	下

聿	半	佳	作	示	市
聿	半	佳	作	示	市
聿	半	佳	作	示	市

捺筆畫寫法

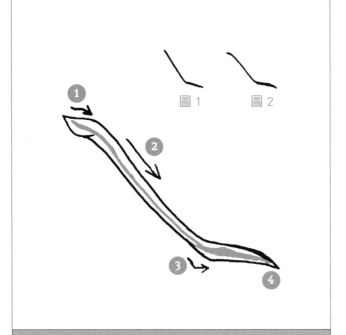

自 ① 重按漸輕提向右下成 ② ，至 ③ 先停，再轉筆尖向右出鋒成 ④ 。

捺畫有短捺（圖 1）及長捺（圖 2）。遇到左右合體字（如：秋），則使用短捺，其他字則使用長捺。

金	秋	冬	来	天	文
金	秋	冬	来	天	文
金	秋	冬	来	天	文

春	夏	令	人	火	水
春	夏	令	人	火	水
春	夏	令	人	火	水

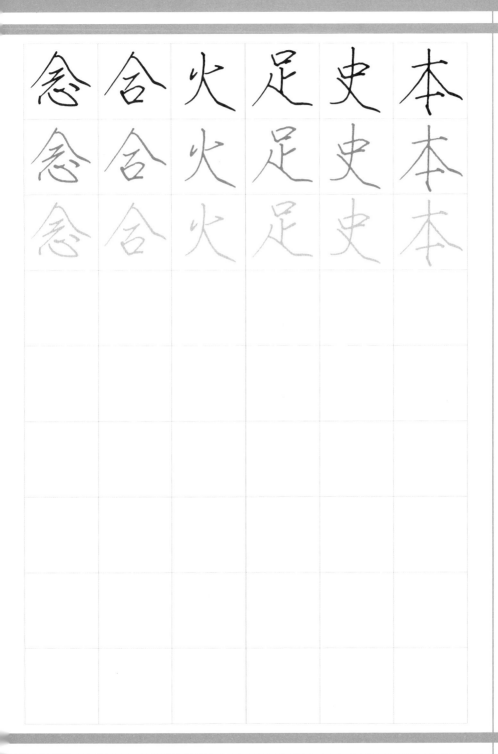

辶筆畫寫法

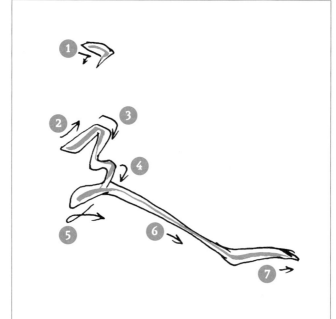

現在就練習！

自 1 重按成點微出鋒，作筆意連接至 2 ， 2 重按起筆即提向 3 ，轉折筆向下急轉向右成 4 ，後向下山鋒，亦可連接 5 重按迴轉向 6 輕提，依捺筆法，至 7 出鋒成捺。

運	適	遠	道	過	之
運	適	遠	道	過	之
運	適	遠	道	過	之

迎 通 逸 造 退 達
迎 通 逸 造 退 達
迎 通 逸 造 退 達

月筆畫寫法

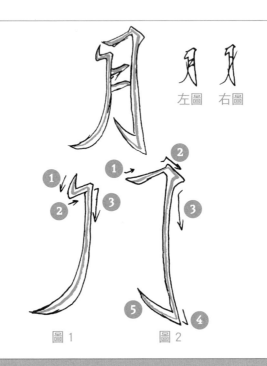

左圖　右圖

圖1　　　　圖2

- **圖1：** ① 起筆由輕漸重至 ② ，停頓轉筆向右作短橫畫 ③ ，轉折向下左撇出鋒。（ ① 至 ③ 書寫成似閃電狀）。

- **圖2：** 接續圖1，自 ① 按筆漸輕至 ② 前停頓，先微向上再右下重按轉折向下漸輕提至 ④ ，轉左上成勾出鋒 ⑤ 。

- **註：** 月字單獨寫時，字體大一點，如左圖；月字當成部首時，則寫得瘦長些，如右圖。

腸　膳　龍　青　背　月
腸　膳　龍　青　背　月
腸　膳　龍　青　背　月

胃　肖　朝　骨　厭　用

胃　肖　朝　骨　厭　用

胃　肖　朝　骨　厭　用

再	風	散	周	丹	趙
再	風	散	周	丹	趙
再	風	散	周	丹	趙

門筆畫寫法

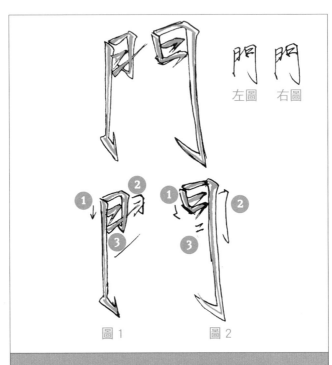

左圖　右圖

圖1　　　　圖2

- 圖1：門字左邊寫法自 ①豎畫至 ②寫成日字，唯 ③需向右上漸提出鋒。
- 圖2：門字右邊寫法自 ①短豎作頓即作勢連接上方 ②重按轉折向下成豎勾，回至 ③作二短橫。
- 註：瘦金體門字兩邊並不對等，左偏旁低，右偏旁略高，左日較細長，右日較扁寬，豎勾較長。門字右邊可以寫成豎直（如左圖）；或寫得外擴些（如右圖）。

簡	閱	蘭	閑	關	閱
簡	閱	蘭	閑	關	閱
簡	閱	蘭	閑	關	閱

讀臨帖

讓字更美

《穠芳詩》
《夏日詩帖》
透過一字一句的臨摹，
慢慢寫、日日寫，
你也可以寫出一篇美字。

《穠芳詩》
《夏日詩帖》

■ 開始練習之前

在開始練習硬筆瘦金體之前，可以先看下方的範例說明，了解編排與符號的含意，將有助於臨帖學習。由於硬筆瘦金體寫法較為特殊，因此特別收錄了《穠芳詩》及《夏日詩帖》兩首詩，並且設計四個單元，分別是：單字練習、單句練習、全詩描紅練習及全詩自我練習。而單字練習部分，亦分解成兩大部分，讀者先就某一部分（或部首）練習，緊接著全字描紅，最後是全字自我練習。

穠
芳
詩

《穠芳詩》的場景是在宋徽宗 40 多歲時，一日在御花園遊覽時所寫。宋徽宗的花園經常百花齊放、滿庭芬芳。某天傍晚，宋徽宗到御花園，繽紛燦爛的花朵映照著似火的晚霞，正當他如痴如醉於這場筆墨難書的美景時，一隻蝴蝶揮舞著翅膀，也好以著迷般的，追逐起晚風，流連於花叢間。

範例說明

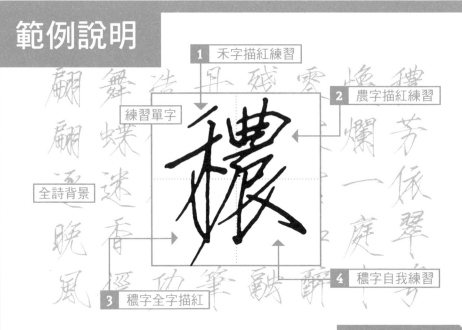

1 禾字描紅練習

2 農字描紅練習

練習單字

全詩背景

3 穠字全字描紅

4 穠字自我練習

現在就練習！

臨宋徽宗穠芳詩帖　樊修志書

8	7	6	5	4	3	2	1
翩翩逐晚風	舞蝶迷香徑	造化獨留功	丹青難下筆	殘霞照似融	零露霑如醉	煥爛一庭中	穠芳依翠萼

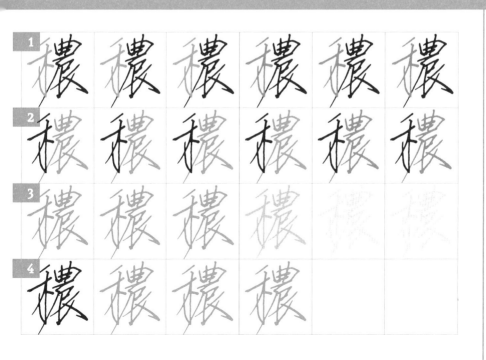

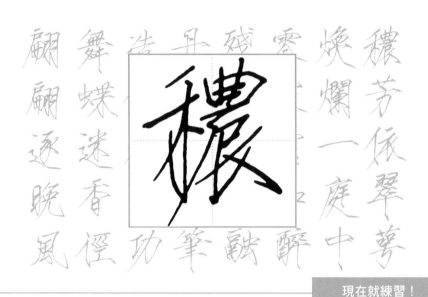

現在就練習！

現在就練習！

穠 穠 穠 穠 穠 穠
穠 穠 穠 穠 穠 穠
穠 穠 穠 穠 穠 穠
穠

芳 芳 芳 芳 芳 芳
芳 芳 芳 芳 芳 芳
芳 芳 芳 芳 芳 芳
芳

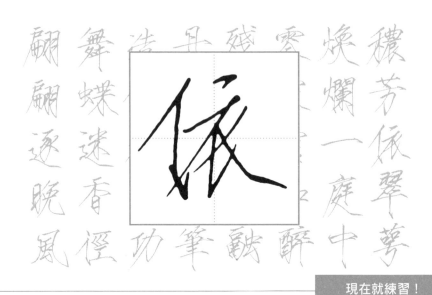

現在就練習！

現在就練習！

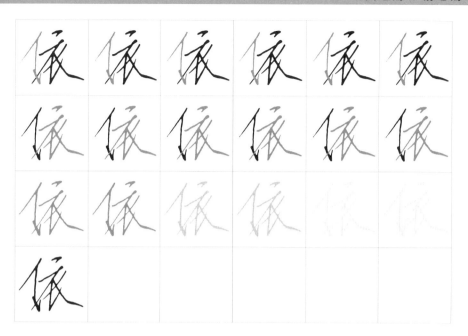

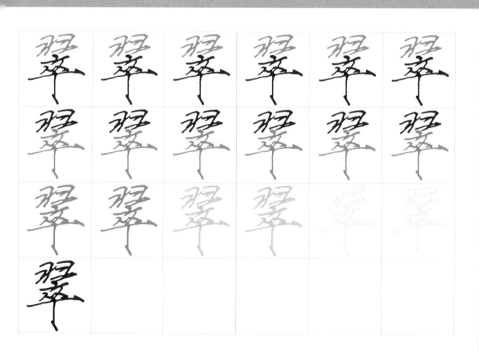

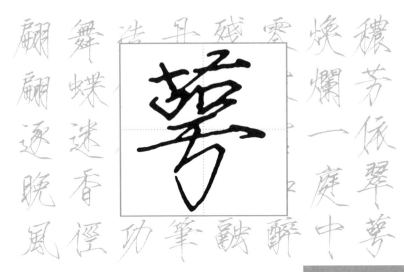

現在就練習！

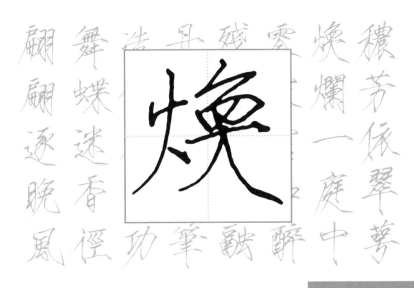

現在就練習！

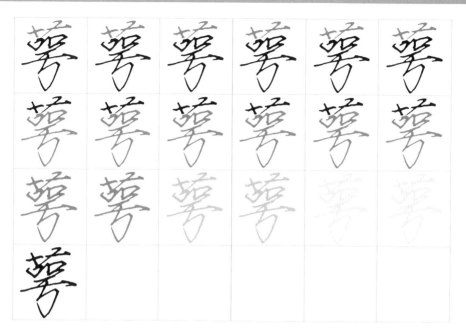

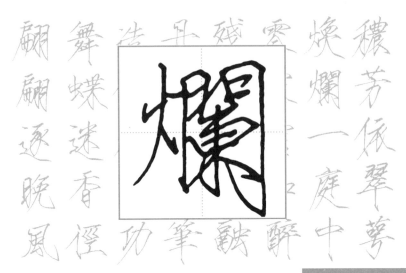

現在就練習！

現在就練習！

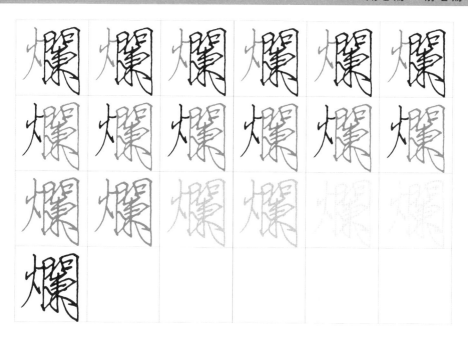

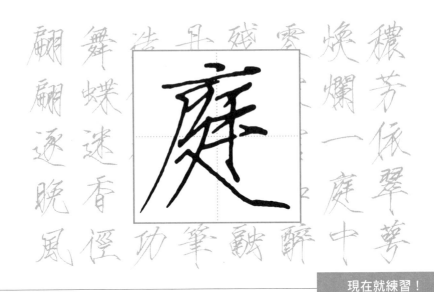

現在就練習！

現在就練習！

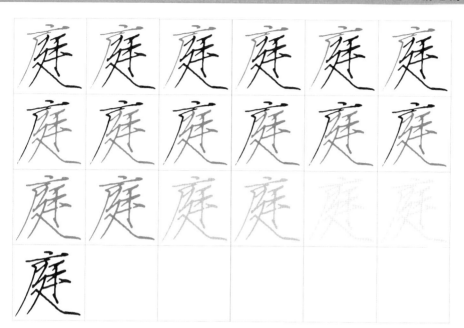

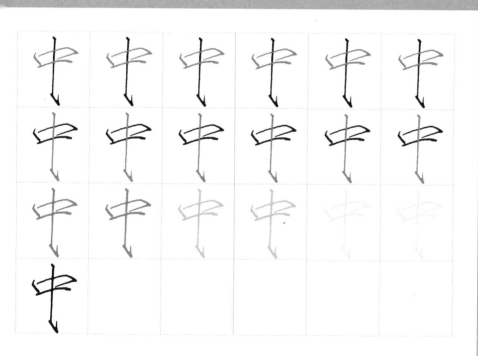

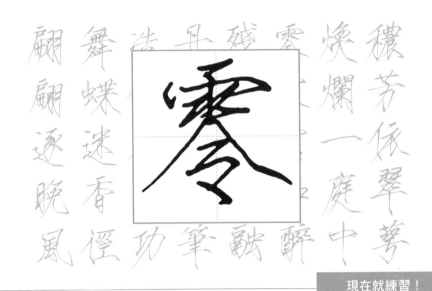

現在就練習！

現在就練習！

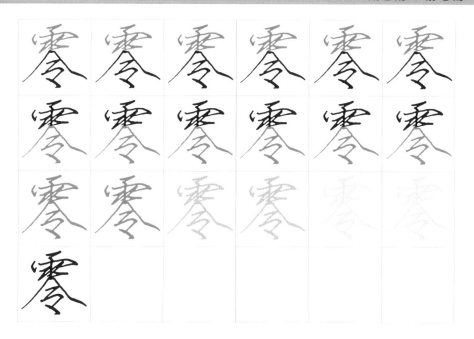

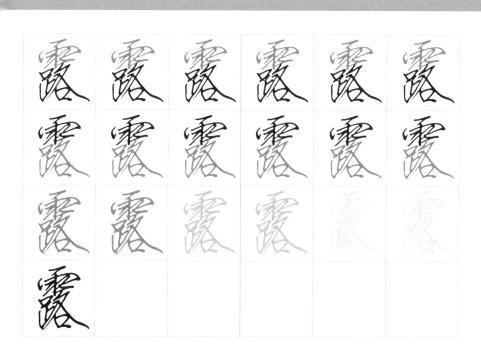

現在就練習！

現在就練習！

霧　霧　霧　霧　霧　霧

霧　霧　霧　霧　霧　霧

霧　霧　霧　霧　霧　霧

霧

如　如　如　如　如　如

如　如　如　如　如　如

如　如　如　如　如　如

如

翻翻逐晚風　舞蝶迷香徑　造早殘雲焕爛一庭中　穠芳依翠尊

現在就練習！

殘

翻翻逐晚風　舞蝶迷香徑　造早殘雲焕爛一庭中　穠芳依翠尊

現在就練習！

醉 醉 醉 醉 醉 醉
醉 醉 醉 醉 醉 醉
醉 醉 醉 醉 醉 醉
醉

殘 殘 殘 殘 殘 殘
殘 殘 殘 殘 殘 殘
殘 殘 殘 殘 殘 殘
殘

現在就練習！

現在就練習！

現在就練習！

現在就練習！

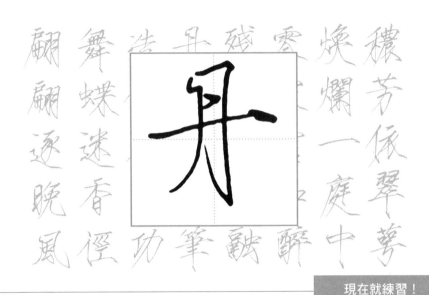

現在就練習！

現在就練習！

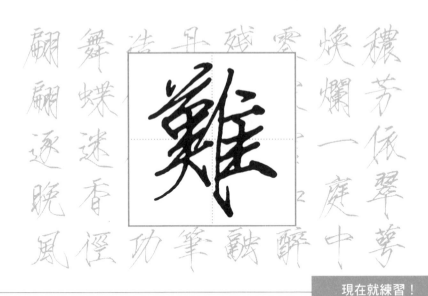

現在就練習！

現在就練習！

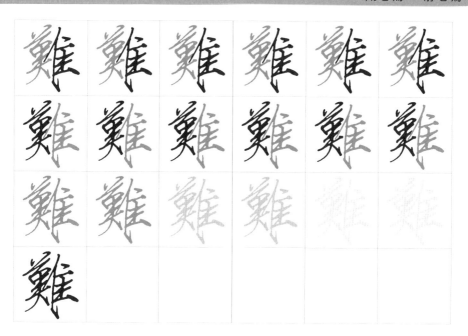

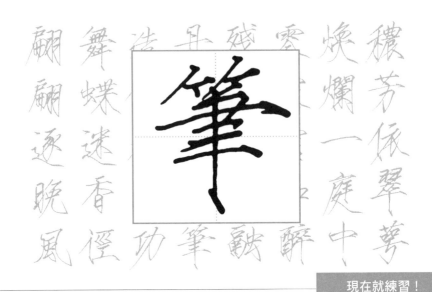

現在就練習！

現在就練習！

筆 筆 筆 筆 筆 筆
筆 筆 筆 筆 筆 筆
筆 筆 筆 筆
筆

造 造 造 造 造 造
造 造 造 造 造 造
造 造 造 造
造

化

現在就練習！

獨

現在就練習！

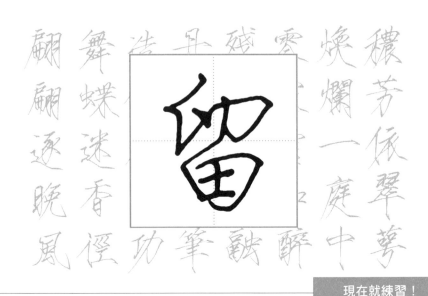

現在就練習！

現在就練習！

留 留 留 留 留 留
留 留 留 留 留 留
留 留 留 留 留 留
留

功 功 功 功 功 功
功 功 功 功 功 功
功 功 功 功 功 功
功

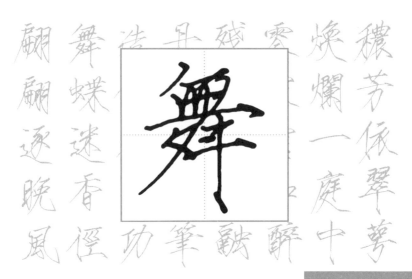

現在就練習！

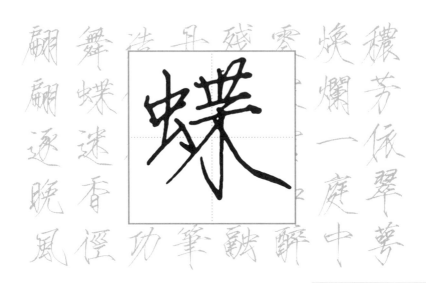

現在就練習！

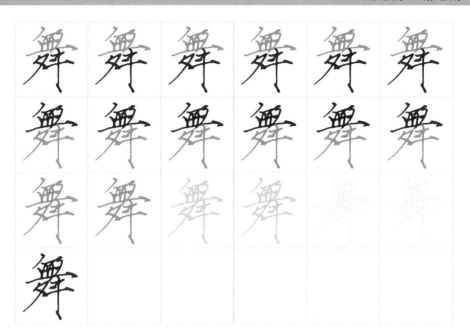

舞	舞	舞	舞	舞	舞
舞	舞	舞	舞	舞	舞
舞	舞	舞	舞	舞	舞
舞					

蝶	蝶	蝶	蝶	蝶	蝶
蝶	蝶	蝶	蝶	蝶	蝶
蝶	蝶	蝶	蝶	蝶	蝶
蝶					

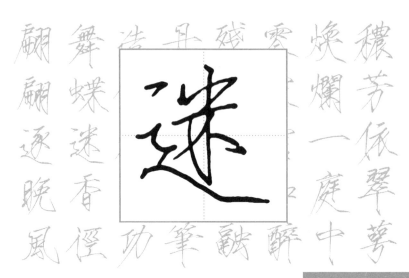

現在就練習！

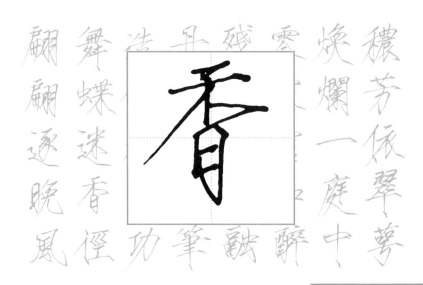

現在就練習！

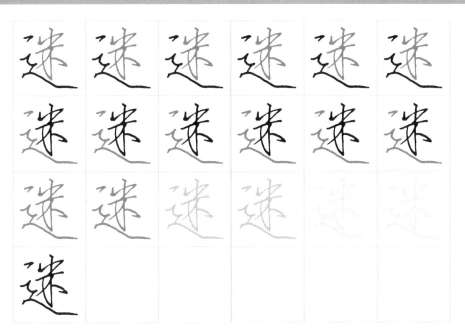

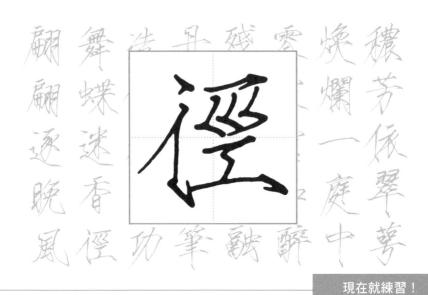

現在就練習！

現在就練習！

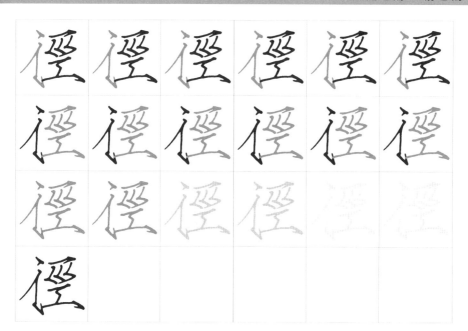

翻

翻
翻
逐
晚
風

舞
蝶
迷
香
徑

法
旦
殘
雲

煥
爛
一
庭
中

穠
芳
依
翠
尊

功
筆
歠
醉

現在就練習！

逐

現在就練習！

現在就練習！

現在就練習！

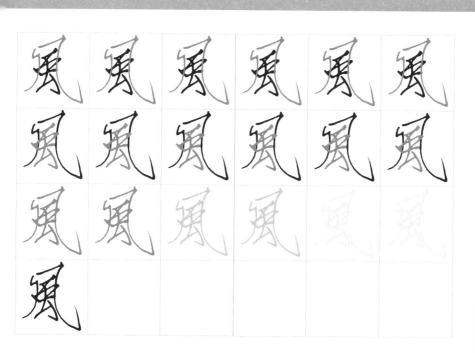

1

穠
芳
依
翠
萼

2

燒
爛
一
庭
中

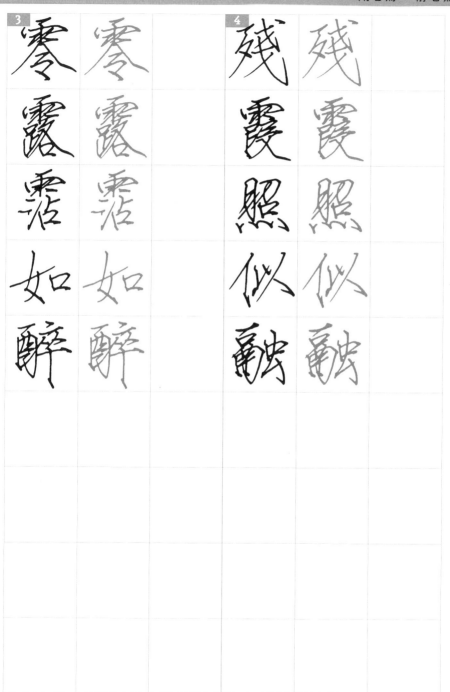

3 零露霈如醉

4 殘霞照似融

5			6		
丹	丹		造	造	
青	青		化	化	
難	難		獨	獨	
下	下		留	留	
筆	筆		功	功	

7

舞
蝶
迷
香
徑

8

翩
翩
逐
晚
風

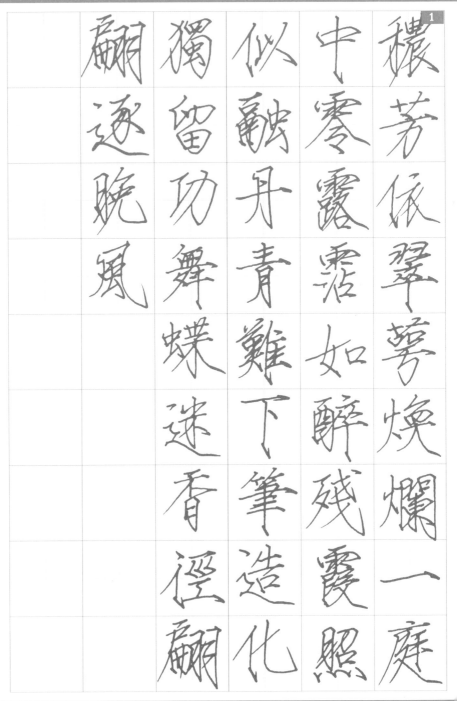

穠芳依翠萼　煥爛一庭中　零露霑如醉殘霞照　似融丹青難下筆造化　獨留功舞蝶迷香徑翻　翻逐曉風

穠芳依翠萼煥爛一庭

中零露霑如醉殘霞照

似融丹青難下筆造化

獨留功舞蝶迷香徑翻

翩逐晚風

■ 開始練習之前

在開始練習硬筆瘦金體之前，可以先看下方的範例說明，了解編排與符號的含意，將有助於臨帖學習。由於硬筆瘦金體寫法較為特殊，因此特別收錄了《穠芳詩》及《夏日詩帖》兩首詩，並且設計四個單元，分別是：單字練習、單句練習、全詩描紅練習及全詩自我練習。而單字練習部分，亦分解成兩大部分，讀者先就某一部分（或部首）練習，緊接著全字描紅，最後是全字自我練習。

《夏日詩帖》是宋徽宗於政和年間書寫，也是他經典瘦金名帖代表作，這首詩描述除夏日的美景外，亦同時把雨後的清新、荷葉田田隨風送爽、永晝日長的夏季風情描寫得一覽無遺。

範例說明

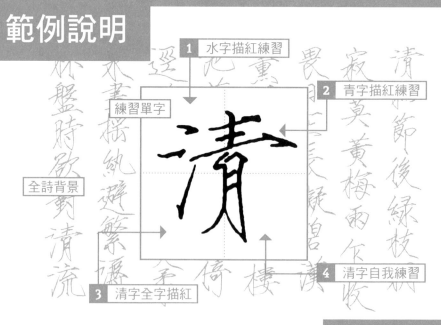

現在就練習！

清和節後綠枝稠

寂寞黃梅雨乍收

畏日正長凝碧漢

薰風微度到丹樓

池荷成蓋閒相倚

逕草鋪絪色更柔

永晝搖紈避繁溽

杯盤時欲對清流

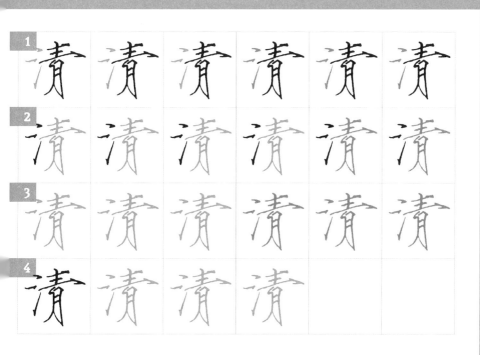

清和節後綠枝稠
寂寞黃梅雨乍收
畏日
薰
池
逐
永晝搖紈避繁溽
杯盤時欲對清流

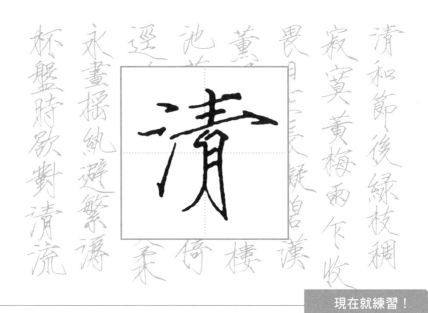

清

現在就練習！

清和節後綠枝稠
寂寞黃梅雨乍收
畏日
薰
池
逐
永晝搖紈避繁溽
杯盤時欲對清流

和

現在就練習！

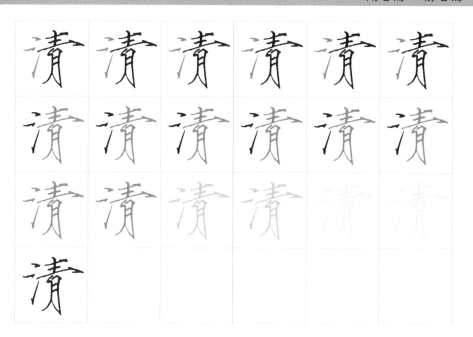

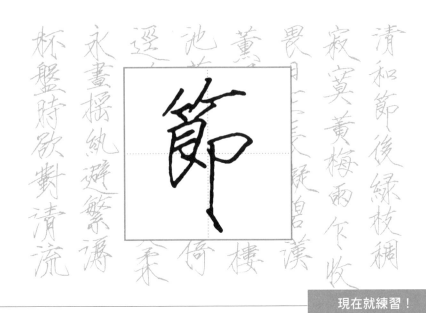

現在就練習！

現在就練習！

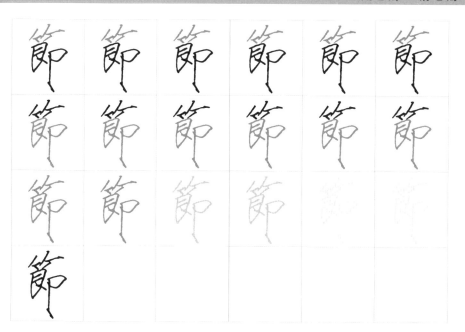

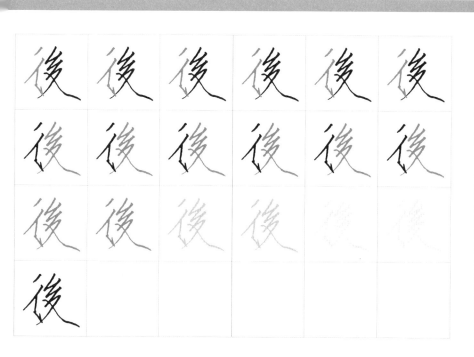

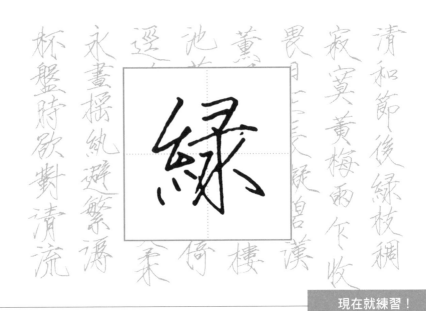

現在就練習！

現在就練習！

綠綠綠綠綠綠
綠綠綠綠綠綠
綠綠綠綠綠綠
綠

枝枝枝枝枝枝
枝枝枝枝枝枝
枝枝枝枝枝枝
枝

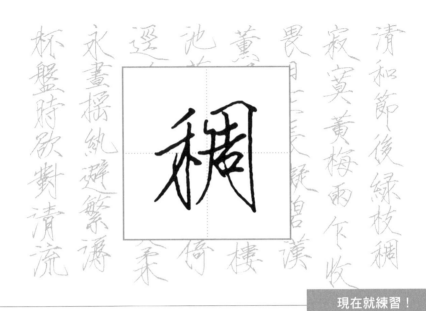

現在就練習！

現在就練習！

現在就練習！

現在就練習！

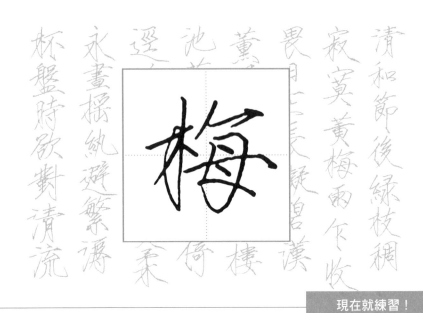

現在就練習！

現在就練習！

梅 梅 梅 梅 梅 梅
梅 梅 梅 梅 梅 梅
梅 梅 梅 梅 梅 梅
梅

雨 雨 雨 雨 雨 雨
雨 雨 雨 雨 雨 雨
雨 雨 雨 雨 雨 雨
雨

現在就練習！

現在就練習！

作 作 作 作 作 作
作 作 作 作 作 作
作 作 作 作 作 作
作

收 收 收 收 收 收
收 收 收 收 收 收
收 收 收 收 收 收
收

現在就練習！

現在就練習！

現在就練習！

現在就練習！

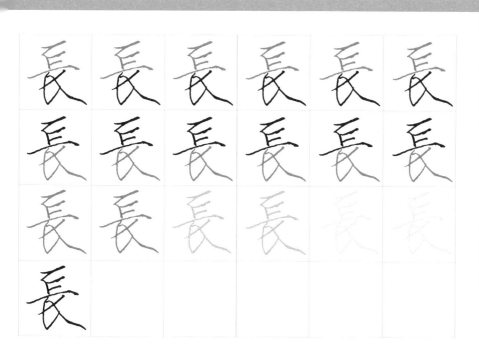

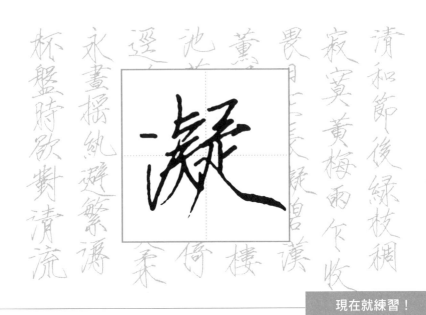

現在就練習！

現在就練習！

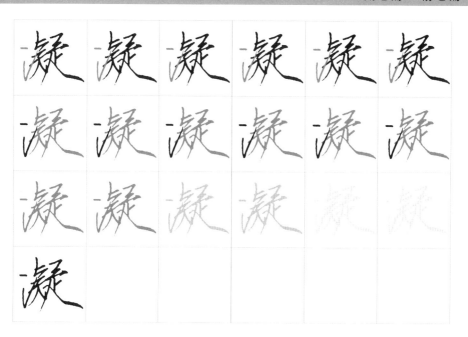

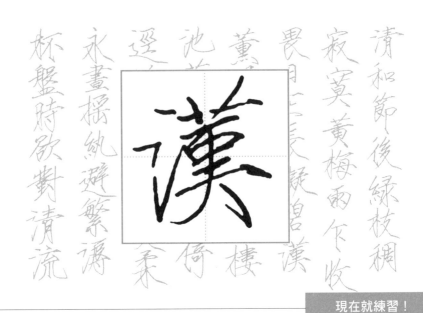

現在就練習！

現在就練習！

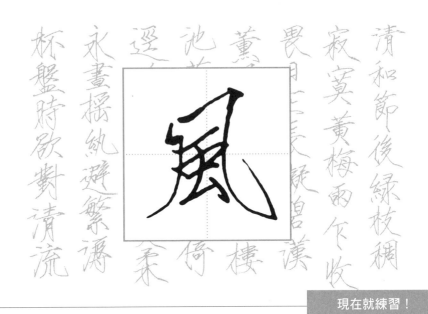

杯盤時欵對清流　永晝搖紈避繁溽　逐　池　薰　畏日　寂寞黃梅雨乍收　清和節後綠枝稠

現在就練習！

杯盤時欵對清流　永晝搖紈避繁溽　逐　池　薰　畏日　寂寞黃梅雨乍收　清和節後綠枝稠

現在就練習！

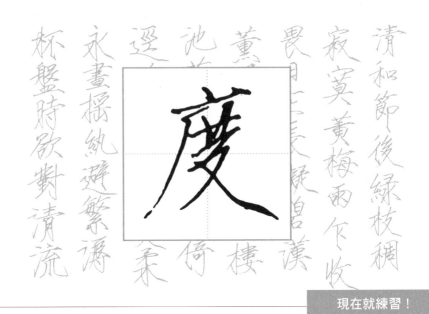

現在就練習！

現在就練習！

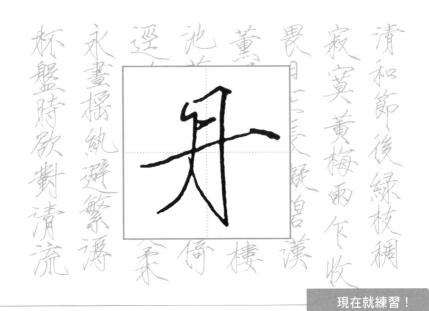

杯盤時欲對清流
永晝搖紈避繁溽
逐
池
薰
畏
寂寞黃梅雨乍收
清和節後綠枝稠
倚
樓
漢
疑島
美
柔

杯盤時欲對清流
永晝搖紈避繁溽
逐
池
薰
畏
寂寞黃梅雨乍收
清和節後綠枝稠
倚
樓
漢
疑島
美
柔

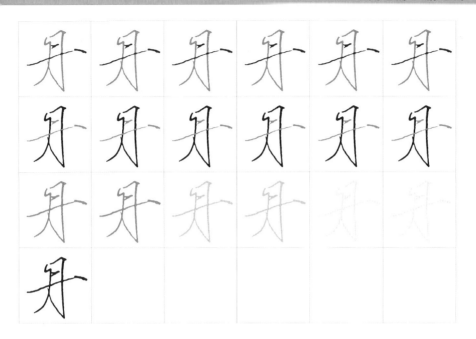

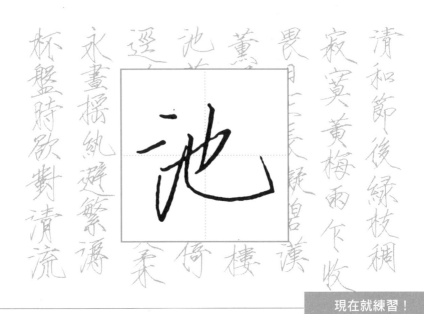

現在就練習！

現在就練習！

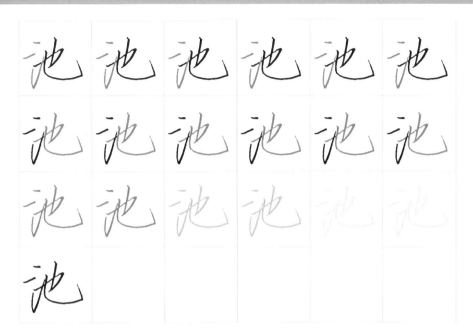

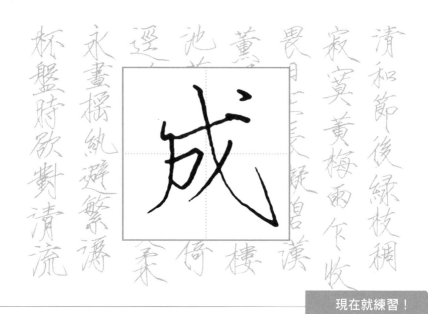

現在就練習！

現在就練習！

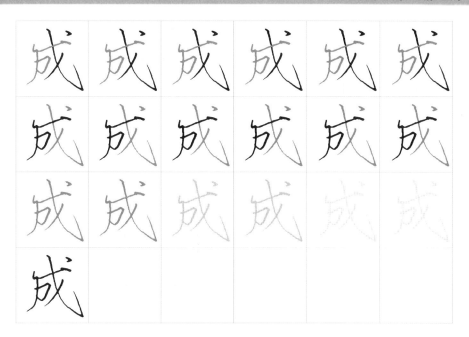

成 成 成 成 成 成
成 成 成 成 成 成
成 成 成 成 成 成
成

蓋 蓋 蓋 蓋 蓋 蓋
蓋 蓋 蓋 蓋 蓋 蓋
蓋 蓋 蓋 蓋 蓋 蓋
蓋

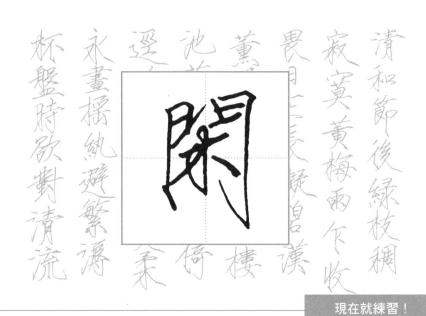

現在就練習！

現在就練習！

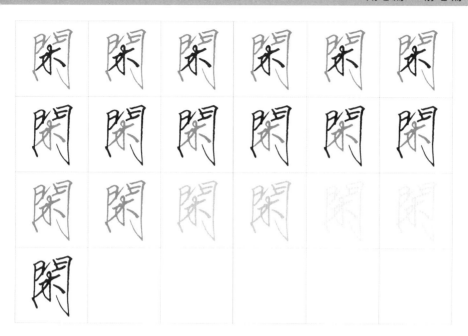

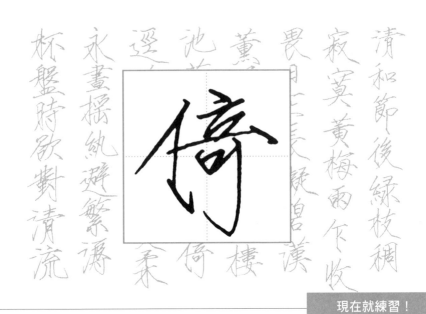

清和節後綠枝稠
寂寞黃梅雨乍收
畏日長更美疑碧漢樓
薰風
池荷
逞
永晝搖紈避繁溽
杯盤時欲對清流

倚

現在就練習！

清和節後綠枝稠
寂寞黃梅雨乍收
畏日長更美疑碧漢樓
薰風
池荷
逞
永晝搖紈避繁溽
杯盤時欲對清流

逞

現在就練習！

寂寞黃梅雨乍收　清和節後綠枝稠　畏日　薰　池　逐　永畫搖紈避繁　杯盤時欲對清流

現在就練習！

寂寞黃梅雨乍收　清和節後綠枝稠　畏日　薰　池　逐　永畫搖紈避繁　杯盤時欲對清流

現在就練習！

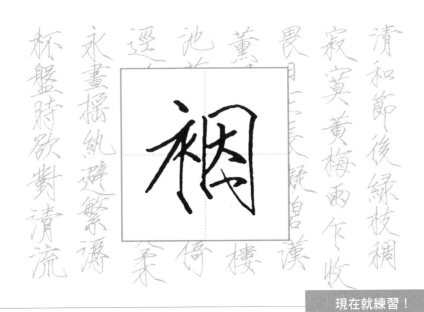

現在就練習！

現在就練習！

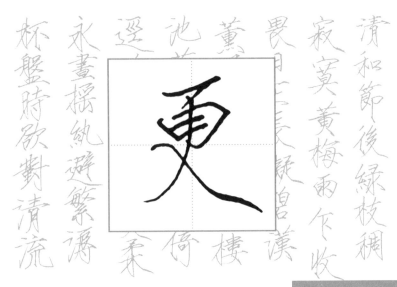

杯盤時欲對清流
永晝搖紈避繁溽
逐
池
薰
畏日
寂寞黄梅雨乍收
清和節後綠枝稠

現在就練習！

杯盤時欲對清流
永晝搖紈避繁溽
逐
池
薰
畏日
寂寞黄梅雨乍收
清和節後綠枝稠

現在就練習！

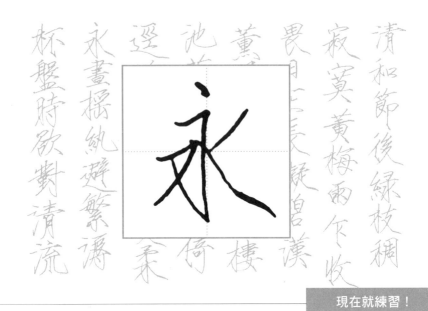

現在就練習！

現在就練習！

杯盤時欲對清流　永晝搖紈避繁溽　逐　池　薰　畏日　寂寞黃梅雨乍收　清和節後綠枝稠

現在就練習！

杯盤時欲對清流　永晝搖紈避繁溽　逐　池　薰　畏日　寂寞黃梅雨乍收　清和節後綠枝稠

現在就練習！

搖 搖 搖 搖 搖 搖
搖 搖 搖 搖 搖 搖
搖 搖 搖 搖 搖 搖
搖

紈 紈 紈 紈 紈 紈
紈 紈 紈 紈 紈 紈
紈 紈 紈 紈 紈 紈
紈

現在就練習！

現在就練習！

現在就練習！

現在就練習！

現在就練習！

現在就練習！

盤 盤 盤 盤 盤 盤
盤 盤 盤 盤 盤 盤
盤 盤 盤 盤 盤 盤
盤

時 時 時 時 時 時
時 時 時 時 時 時
時 時 時 時 時 時
時

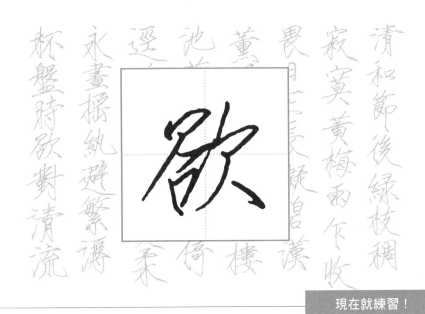

現在就練習！

現在就練習！

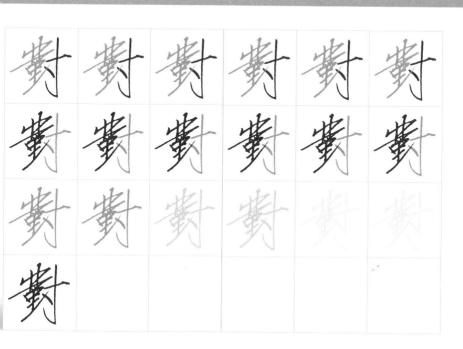

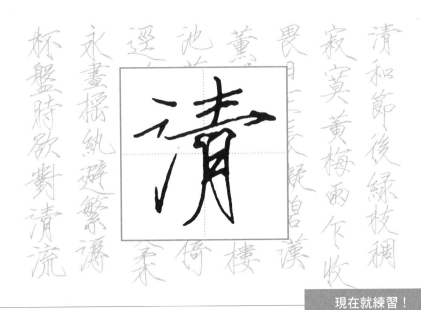

現在就練習！

現在就練習！

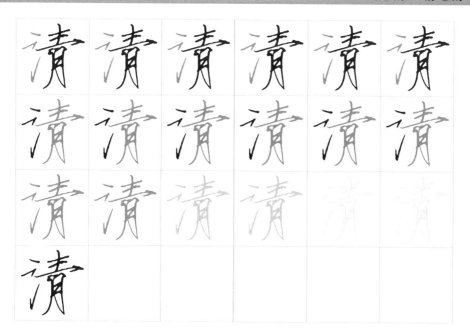

1

清
和
節
後
綠
枝
稠

2

寂
寞
黃
梅
雨
乍
收

3

畏日正長凝碧漢

4

薰風微度到丹樓

5

池
荷
成
蓋
開
相
倚

6

逕
草
鋪
褥
色
更
柔

7

永 永
畫 畫
搖 搖
紉 紉
避 避
繁 繁
禱 禱

8

杯 杯
盤 盤
時 時
欲 欲
對 對
清 清
流 流

		杯	永	逕	池
		盤	晝	草	荷
		時	搖	鋪	成
		欲	紈	褥	蓋
		對	避	色	開
		清	繁	更	相
		流	溽	柔	倚

薰風微度到丹樓

畏日正長凝碧漢

寂寞黃梅雨乍收

清和節後綠枝稠

Lifestyle 042

樊氏硬筆瘦金體習字帖

作者｜樊修志

美術設計｜許維玲

編輯｜劉曉甄

行銷｜石欣平

企畫統籌｜李橘

總編輯｜莫少閒

出版者｜朱雀文化事業有限公司

地址｜台北市基隆路二段 13-1 號 3 樓

電話｜ 02-2345-3868

傳真｜ 02-2345-3828

劃撥帳號｜ 19234566　朱雀文化事業有限公司

e-mail｜ redbook@ms26.hinet.net

網址｜ http://redbook.com.tw

總經銷｜大和書報圖書股份有限公司 (02)8990-2588

ISBN｜ 978-986-93213-2-7

初版六刷｜ 2022.07

定價｜ 199 元

出版登記｜北市業字第 1403 號

全書圖文未經同意不得轉載和翻印

本書如有缺頁、破損、裝訂錯誤，請寄回本公司更換

國家圖書館出版品預行編目

樊氏硬筆瘦金體習字帖
樊修志著；——初版——
臺北市：朱雀文化，2016.07
面；公分——（Lifestyle；042）
ISBN 978-986-93213-2-7（平裝）
1.習字範本
943.97　　　　　　105011554

About 買書

●朱雀文化圖書在北中南各書店及誠品、金石堂、何嘉仁等連鎖書店，以及博客來、讀冊、PC HOM
等網路書店均有販售，如欲購買本公司圖書，建議你直接詢問書店店員，或上網採購。如果書店已售
完，請電洽本公司。

●● 至朱雀文化網站購書（http：//redbook.com.tw），可享 85 折起優惠。

●●●至郵局劃撥（戶名：朱雀文化事業有限公司，帳號 19234566），掛號寄

書不加郵資，4 本以下無折扣，5～9 本 95 折，10 本以上 9 折優惠。

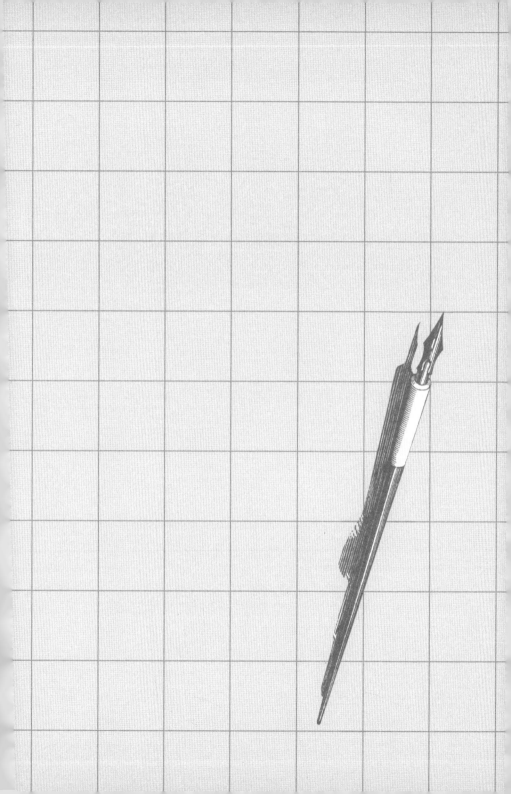